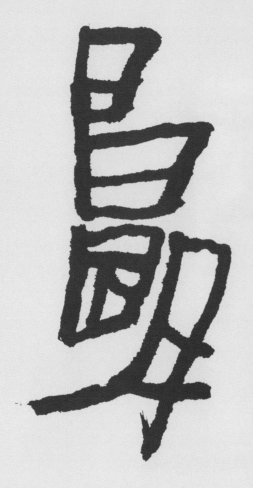

SELECTED CALLIGRAPHY OF CHANGMING MENG

三民書局

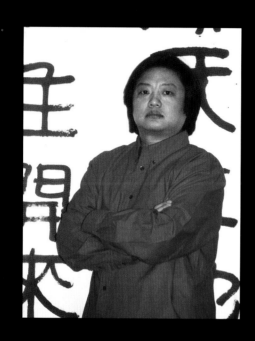

孟昌明

美籍華裔畫家、書法家、藝術評論家,曾經在美國、日本、中國等地舉辦過四十多次個人畫展,作品為世界各地學術機構及私人收藏,為紐約大型現代歌劇《尼克松在中國》題寫中文劇名。出版有《思想與歌謠》、《孟昌明現代水墨》、《孟昌明畫選》、《尋求飛翔的本質》等學術著作與畫冊。作品及文章見諸於全世界二百餘家著名報刊雜誌。

袖手旁觀——我和書法的點點滴滴

我從來就對書法藝術肅然起敬——在中國造型藝術範疇，書法無疑是最高不過——在黑白的世界裡以一根根有情感、有生命的線索，便網住天地間大美的精義。除了敬，我更「敬而遠之」，這片疆域包涵了太深太玄的美學基因，在這塊沃土上耕作，又非得有規矩才可成其方圓——不方不圓就落得矩形、三角形或是葫蘆形也說不定，我也算識趣，人前人後，絕不以書法家的稱謂撐門面——偶有雅集之類，筆墨鋪開，我斷斷不會往前擠。

金石、書法家虞山勁草先生，在一個偶然的機緣要收我做學生，跟他學寫字，我們當時住得相距挺遠，沒有辦法在老師督促下於硯海墨田裡做「永字八法」的功課——老師的點化也更是形而上學式的，做人的要求高於做藝術。琴棋書畫、金石文章到老師那個段數的，我見過的確實不多，更兼虞山先生有驚人的記憶力，八十多歲時，一高興，還是可以將《古文觀止》裡的文章大塊琅聲背誦，杜工部的《秋興八首》他瞇著眼睛捋著鬍鬚就出來——這樣的老師偶然見面，我當然不會低著腦袋在毛邊紙上照貓畫虎，去臨那些讓人胃酸的帖子——和老師在一起，酒倒是沒少喝過。老人家的字從北碑入手，寫給我的一封封書信均以蠅頭小楷或是行草，行草古厚健勁，有吳昌碩的滋味。

後來也見到過不少名聲赫赫的書家，表演起來摩拳擦掌如隔山打人那種，鋒毫尚沒有落於紙上就在空間完成審美體驗那種——還不敢不信，名聲地位有時候就可以指鹿為馬。

於是，自覺這碗飯不易吃——又捨不得不吃，見到那些碑版刻石，見到王羲之、顏魯公我就坐立不安瞎激動，描來畫去，家醜不外揚，自己寫自己看，自得其樂，無欲則剛。

因為書法，也識下許多朋友，許多能士，和南京博物院著名書家、藝術研究所副所長莊天明先生，便有了十多年的友誼，這友誼因為書法結得挺厚實——他當年在

無錫惠山腳下修身養性參禪悟道下五子棋時，我們曾經喝著太湖清茶，聊書法，看他那些裝得挺好的作品（他特會收拾，將書法照片黏在厚厚的紙板上，還會自製印泥，穩穩的紅，灰調子，沒有漳州印泥那麼油滑豔麗），天明常常對我書法提出批評，送我他寫的書法專著，兩年前正值我在南京博物院舉辦個人畫展，他說，昌明，你字渾厚豁達，何不以書法示人？畫固然對你很重要，字也是可以打出一番風範的——魚和熊掌幹嘛不一起燉它一鍋？

　　南京另一畫家董欣賓，也是無錫人，他告訴我是倪雲林同鄉，畫也挺有倪家氣象，董先生早年也促我寫字，說過，你天性穎慧，性格剛烈，下筆沉著大方，是可以成氣候的書家材料，持衡磨礪、滴水穿石，老弟會像中國許多大畫家，一筆草書而終……我那時一心撲在抽象水墨畫的研究中，對董老的教誨是姑且聽之，但在他的畫室，用他的筆墨，還有那成堆的宣紙，猛寫過一陣——那年月買不起宣紙，欣賓大方，我也落得個痛快。

　　十年後，在董先生的畫室再度見面，看我書法，問我是否記得當初他向我說過以草書建功之事，我沒有回答，也不敢寫草書，怕沒走路就飛翔找不著北，只是勤勤懇懇，年復一年，讀書讀帖打太極拳，用心智解讀書法審美的密碼——欣賓告訴我，十多年前在他畫室我寫下的一幅書法，他依然藏著，寫的是：大河上下，頓失滔滔……我向他展示近年的書法作品，他喜歡我那些歪歪斜斜信手的筆墨，說道，或許你可以研究一下隋碑呢！

　　可惜，沒等我找到隋碑的範本，欣賓終因肺疾，於晚秋時節，化鶴西歸。……

　　少年時代，我曾經跟著李瑞清臨寫的《散氏盤》依葫蘆畫瓢，對那間架直覺感受與喜愛，讓我萬里迢迢，漂洋過海，終於在台北故宮一睹真顏——我服氣周人對美那幼稚、淳樸的吟唱；我喜愛《開通褒斜道》的野逸道勁；感慨《好大王》氣度高邁沉雄，對《泰山金剛經》更心摩手追，還有二爨、《石門頌》、《石門銘》、《龍

門二十品》——石頭上刻出的風華帶著先民對生命情感的痕跡，向我們做美和風流歡暢的邏輯演示。……

臨帖、習碑讓我從六朝仙風習習的書家那裡，窺見「書道」的哲學歸屬和天真率性、不拘瑣節的品質，隋唐宋元，一代代天驕把書法玩得出神入化自不必說，二十世紀，因為時空之便，我更有機會細細品讀當代的大家，于右任從《張黑女》、《石門銘》殺出血道，步上書法殿堂的天梯；王蘧常在章草裡另開徯徑，笑折釵鼓，入寶山而手不空；林散之，半仙半道，山空氣濕，沒有絲毫的煙火氣，全仗著內家拳的功元力道；還有弘一法師，他將甲骨青銅、秦漢木石、六朝墓誌玩到熟透，便揮一揮衣袖不帶走一片雲彩——拋卻，留下那些用心血哲思、人生態度交融在一起的經文，悲欣交集全鑲在骨頭上，讓你看山是山，看山不是山，看山還是山，只是那山，昂然聳入雲霄，高處不勝寒徹。

………

屋後，種了一株發得旺旺的凌霄，花開時，一片如火的嫣紅壓在碧綠叢上，冬去春來尚未發芽時，那抽出的枝條如鞭子般縱橫，拖過來抽過去，激起渾乎乎如雲如水的悠揚，顧盼全在那密紮紮的交錯間，像漢簡，像急就章，還有點《瘞鶴銘》的神韻——我不禁恍然大悟，書法作為含著生命悲歡離合的歌謠，如果需要找到師承的根源，且袖手旁觀，看看自然的山川草木便好。

2003年3月8日

SELECTED CALLIGRAPHY OF CHANGMING MENG

作如是觀　135×35 CM

化如是觀

河山大氣　日月中天　135×35 CM

河山大氣

日月中天

二〇〇三夏三月孟昌明於美國並記

風骨　135×68 CM

唐人詩句　135×35 CM

白日依山盡　黃河入海流
欲窮千里目　更上一層樓

子在川上曰　逝者如斯夫　68×68 CM

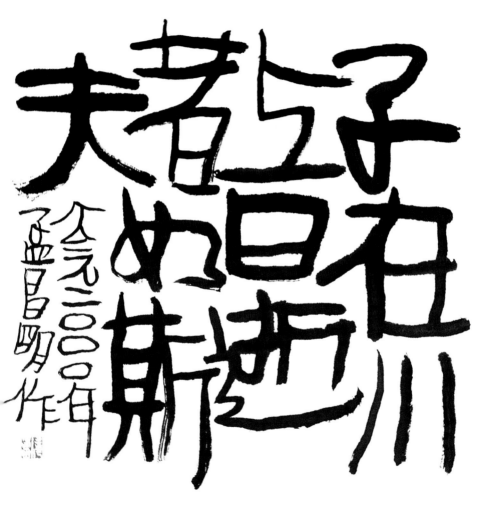

唐人詩句　135×24 CM

青山隱隱水迢迢秋盡江南草未凋
二十四橋明月夜玉人何處教吹簫

山花春世界　風雨小神仙　68×47 CM

山花春世界
風雨小神仙

林散之先生句

散之花世華國

聶紺弩詩句　135×35 CM

尤儒惜墨如金處
虎將揮堡貚以血時

晶維哲　先生句　孟昌明書於舊金山

水至清則無魚　68×35 CM

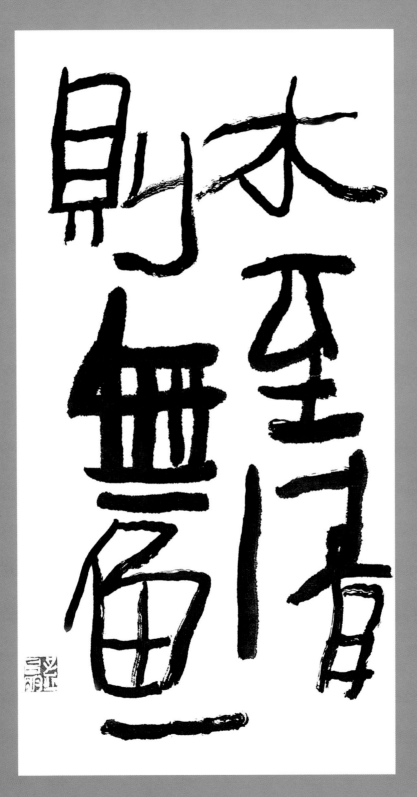

元人小令一首　105×35 CM

枯藤老樹昏鴉小橋
流水人家古道西風
瘦馬夕陽西下
斷腸人在天涯

劍光關月　書香是花　135×35 CM

劍花尚月

書香是花

聽荷　68×68 CM

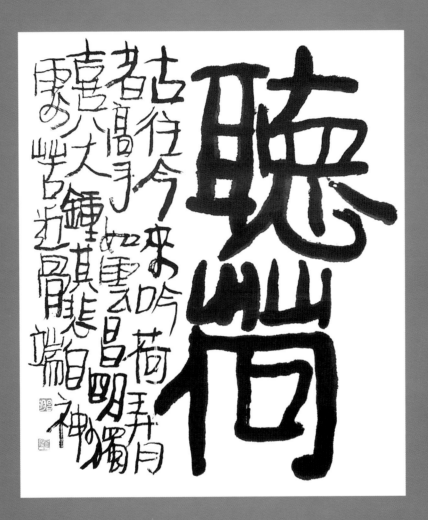

聽荷

秦皇漢武　略輪文采　135×68 CM

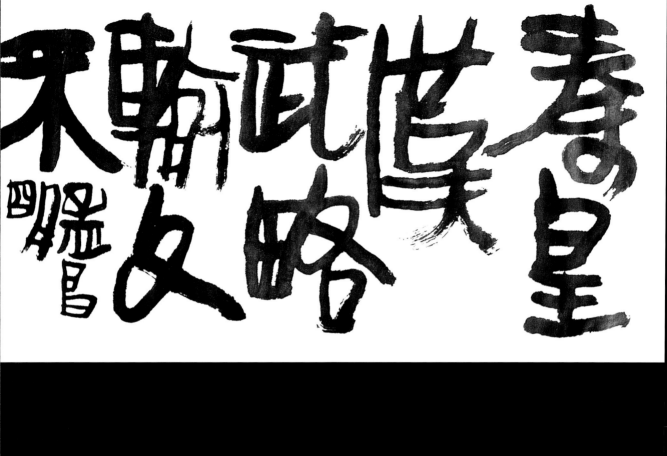

無欲則剛　68×35 CM

無欲則剛

頂天立地　繼往開來　135×35 CM

頂天立地
二〇〇一年

繼往開來
孟昭明作

大河上下　頓失滔滔（1）　135×68 CM

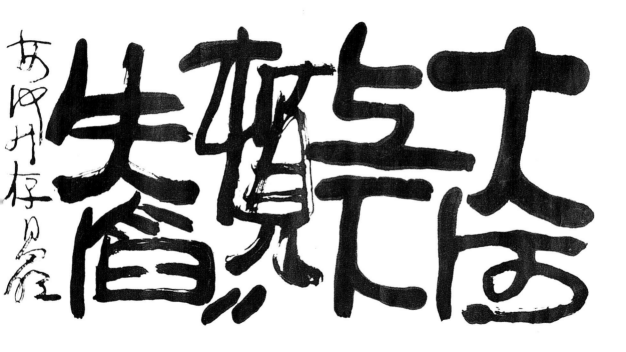

神女生涯原似夢　落花時節又逢君　　105×68 CM

神女生

涯原似

梦淮原

劈阶巷

花时节

又逢君

一九九八孟昌硕

大雅　68×35 CM

大雅

宋人詞句　135×35 CM

何處望神州
滿眼風光北固樓
千古興亡多少
事悠悠
不盡長江滾滾流

辛棄疾詞句　昌明

觀月　68×35 CM

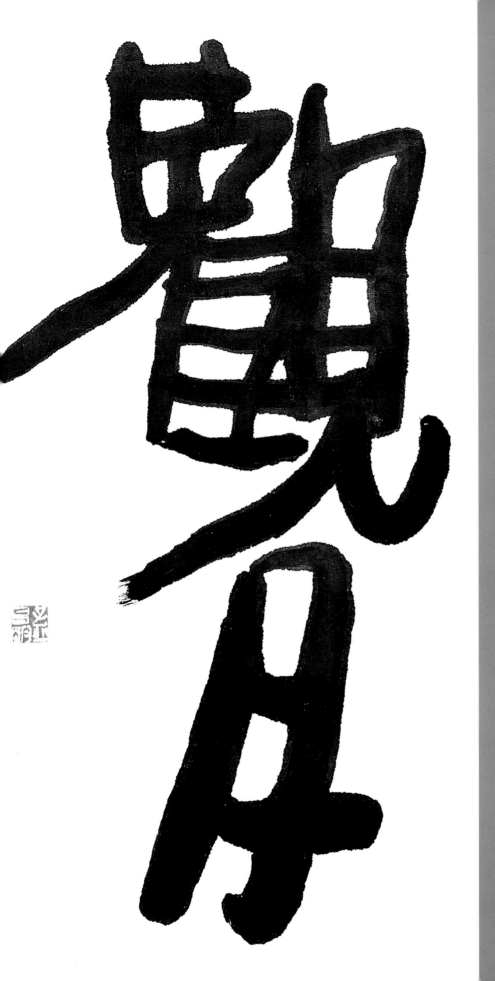

郁達夫詩句　68×68 CM

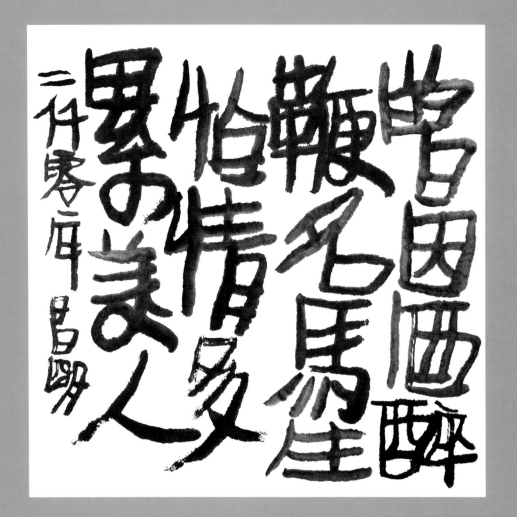

宋人詞句　135×35 CM

蘇東坡先生詞一首　水調歌頭　赤壁懷古

大江東去，浪淘盡，千古風流人物。故壘西邊，人道是，三國周郎赤壁。亂石穿空，驚濤拍岸，捲起千堆雪。江山如畫，一時多少豪傑。

遙想公謹當年，小喬初嫁了，雄姿英發。羽扇綸巾，談笑間，檣櫓灰飛煙滅。故國神遊，多情應笑我，早生華髮。人生如夢，一樽還酹江月。

丁丑年中秋月　明於美國

東臨碣石有遺篇　68×68 CM

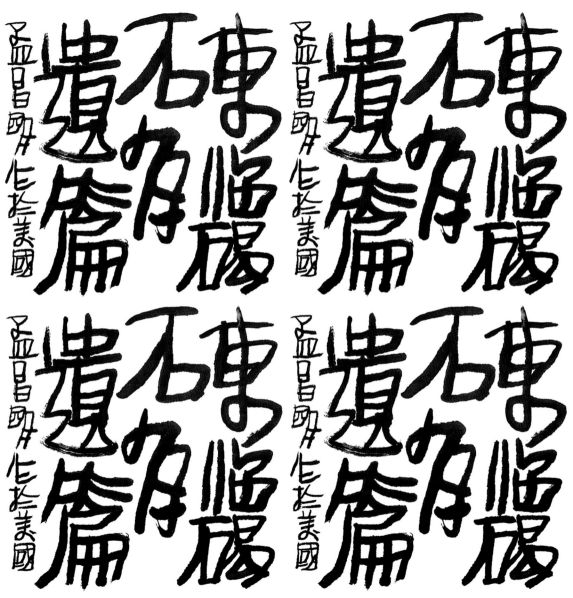

一意　68×35 CM

一意

人生藝術
一意為之必感正果
一意為之必感正果

大珠小珠落玉盤　68×68 CM

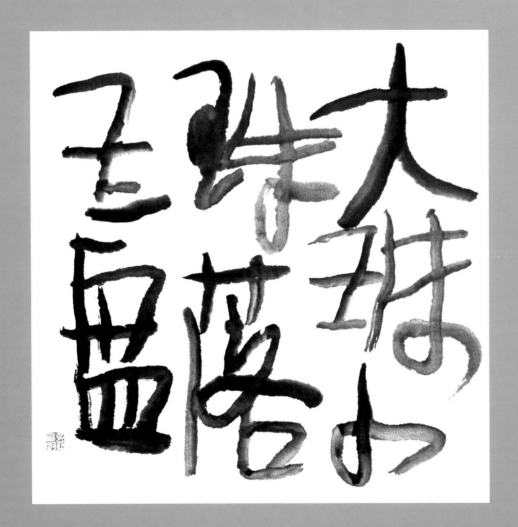

閑讀瘞鶴 醉寫石銘　　68×47 CM

閒讀痰鶴　醉寫石門

晚晴明日昌石作

元人小令一首　105×35 CM

平沙細艸曲溪斑

流水侵歸野馬與秋林

野雲寒聲新雁起

雲上篆青山

靜心　68×35 CM

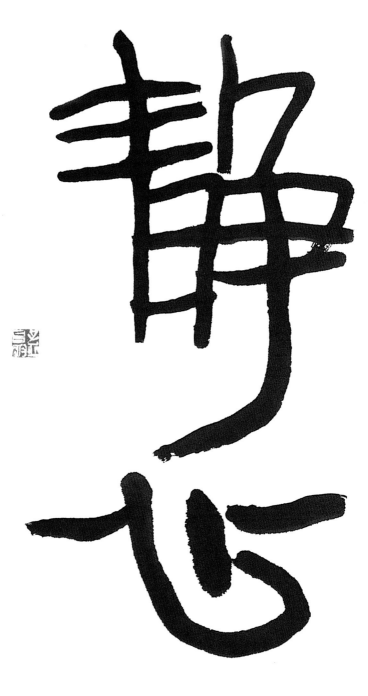

唐人詩句　68×35 CM

洛陽親友如相問
一片冰心在玉壺

昌碩

唐人詩句　135×47 CM

衰蘭送客咸陽道
天若有情天亦老

唐人詩句　孟昌明化

大巧若拙　68×35 CM

大巧若拙

昌碩

心悟　68×35 CM

心悟

公元一九九九年身

喜憂參半悲欣交

又復為能

是書情悟

明志

昌明記

大河上下　頓失滔滔（2）　135×24 CM

スホラテ卜頓失臘二

為大型歌劇《尼克松在中國》題字

n in China
In Concert performance

Brooklyn Philharmonic
Conducted by Robert Spano,
Music Director

Music by John Adams
Libretto by Alice Goodman

Richard Nixon: James Maddalena
Pat Nixon: Heather Buck
Chou En-lai: William Sharp
Henry Kissinger: Thomas Hammons
Mao Tse-tung: Richard Clement
Chiang Ch'ing: Judith Howarth

BAM Opera House
December 3 & 4 at 8pm
Tickets: $20, 35, 45

Major support provided by: DiME.

Brooklyn Philharmonic

Nixon

Robert Spano

...stirring creation, full of charm and
...nd, in the end, beauty."
...e New York Times

...rious, affecting meditation on
...national politics, John Adams' and
... Goodman's *Nixon in China* opened
...ndoors and raised the bar for con-
...orary opera when it premiered under
... direction of Peter Sellars in 1987.
...ard and Pat Nixon, Mao Tse-tung and
...ife, Chiang Ch'ing, Henry Kissinger,
...Chou En-lai, although treated in
...thic abstract style, were nonetheless
...ly drawn portraits of massive
...hological intensity — an all-too-mortal
...whose efforts at communication
...the first breath of détente.

In this concert version of the melodically
luminous epic, the Brooklyn Philharmonic
and conductor Robert Spano ("a brilliant
young American maestro who has a talent
for stripping away routine" — *The New
Yorker*) reveal the lush complexity of
Adams' score and the human drama
inherent in Goodman's tautly knit libretto.
And baritone James Maddalena revives
his acclaimed performance as Nixon.
It is a heroic work about larger than life
people on whose shoulders sit the fate
of great nations.

in China

Photos by Michael Darter and Toby Wales. Calligraphy by Changming Meng.

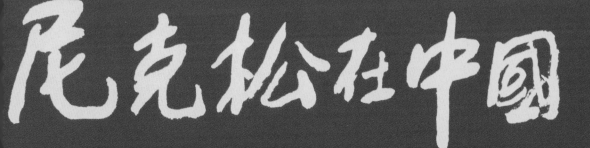

尼克松在中國

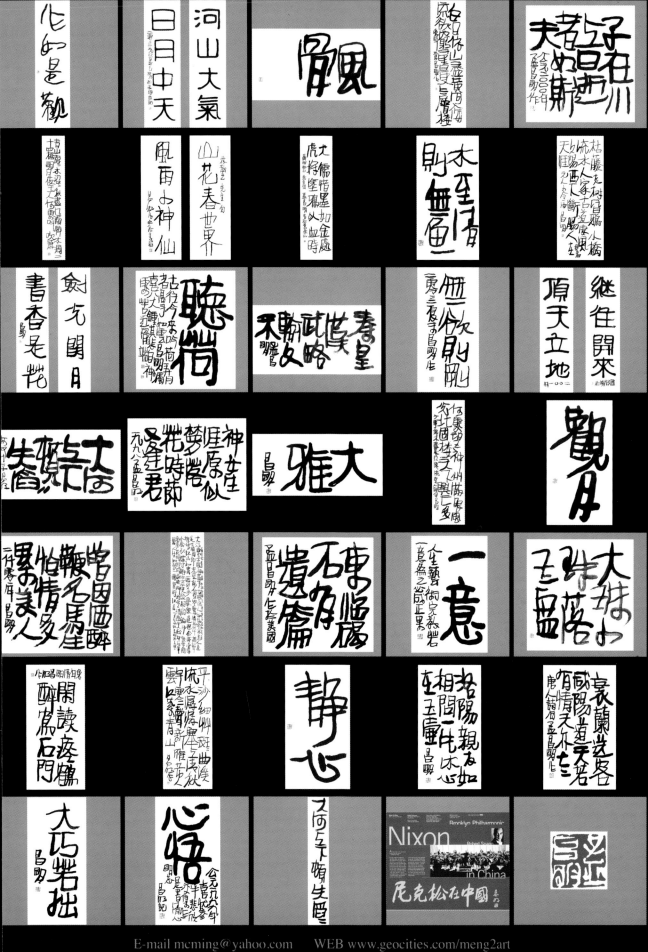

這本集子，紀錄了我近年對書法的思考和創作實踐，在西方的土地上，我以東方的物質、材料，闡述一個東方人的情懷，其中，情感的因素不言而喻，同時，對西方現代文化的學習，也讓我在藝術的認識的層面上，不斷完成對自己的批判、修正和提升。對書法傳統的審視，對西方現代藝術構成的涉獵、研究，使我在近10年的創作生活中，斷斷續續寫下冊子中的作品。

　　這些作品，與其說是藝術作品，倒不如說是我思索的紀錄和呈現，就傳統的書法批評標準而言，錯字或者別字，在作品中出現是個忌諱，而這本作品集中的一些錯字、漏字，我還是留下來，對我來說，這或許更加真實。

　　感謝三民書局，感謝讀者——還要感謝中國書法，作為藝術形式和文化傳統的中國書法——她給了我一個對世界認知的特殊管道。

（作者）

國家圖書館出版品預行編目資料

孟昌明書法 / 孟昌明著.－－初版一刷.－－臺北市；
三民，2003
　　面；　公分
ISBN 957－14－3869－3　（精裝）

　　1.書法－作品集

943.5　　　　　　　　　　　　　　　92011418

網路書店位址　http://www.sanmin.com.tw

ⓒ　孟昌明書法

著作人　孟昌明
發行人　劉振強
發行所　三民書局股份有限公司
　　　　地址／臺北市復興北路386號
　　　　電話／(02)25006600
　　　　郵撥／0009998－5
印刷所　三民書局股份有限公司
門市部　復北店／臺北市復興北路386號
　　　　重南店／臺北市重慶南路一段61號
初版一刷　2003年8月
　編　號　C0016－1
　基本定價　伍元陸角
行政院新聞局登記證局版臺業字第○二○○號

ISBN　957－14－3869－3　（精裝）